中国历代名碑名帖原碑帖系列

书法系列丛书
SHUFA XILIE CONGSHU

历代墓志铭 下

刘开玺 编著

黑龙江美术出版社

出版说明

墓志铭是中国古代一种悼念性的文体。埋葬死者时，刻在石上，埋于坟前。一般由志和铭两部分组成。志多用散文体撰写，叙述死者的姓名、籍贯、生平事略；铭则用韵文体概括全篇，赞扬死者的功业成就，表示悼念和安慰。但也有只有志或只有铭的。可以是自己生前写的（偶尔），也可以是别人写的（大多）。主要是对死者一生的评价。

该集选有元桢墓志铭、元显俊墓志铭、崔敬邕墓志铭、李璧墓志铭等，这些墓志往往因出土较晚，所以保存完好，字口清晰，风格多样，意趣横生，代表了北魏书法风格的一个方面，供广大书法爱好者临习。

元斑妻穆玉容墓志铭
魏轻车将军太尉中兵
参军元延妻穆夫人墓
志铭夫人讳玉荣河南
洛阳人曾祖堤宁南将
军相州刺史祖袁中坚
将军昌国子父如意左

一

魏軽車將軍太尉中兵
衆軍元斑妻穆夫人墓
誌銘夫人諱玉容河南
洛陽人曾祖堤寧南將
軍相州刺史祖袁中堅
將軍昌國子父如意左

将军东莱太守昌国子
世标忠谨冠盖相仍夫
人幼播芳令之风早励
韶婉之誉聪警逸于机
辩喧宴华于姿态
侍中太傅黄钺大将军

将　世　人　韶　辩　侍

軍　樑　幼　婉　誼　中

東　忠　播　之　讓　太

莱　謹　芳　譽　華　傅

太　冠　令　聰　於　黄

守　蓋　之　警　姿　鉞

昌　相　風　逸　態　大

國　仍　早　於　　　將

子　夫　勤　機　　　軍

大司馬安定靖王實惟
景穆皇帝之愛子名冠
宗英望隆端右清鑒通
識雅長則哲既鎮穆門
之貞孝又戢夫人之麗
音乃為子琊繡帛納焉

大司马安定靖王实惟
景穆皇帝之爱子名冠
宗英望隆端右清鉴通
识雅长则哲既镇穆门
之贞孝又戢夫人之丽
音乃为子琊繡帛纳焉

既奉君子礼德汪翔家
富缉谐之欢亲无嫌怨
之责宜阐遐龄永贻仁
范不幸遘疾以魏神龟
二年九月十九日徂于
河阴遵让里春秋廿七
四

河陰遵讓里春秋廿七

二年九月十九日徂於

範不幸遘疾以魏神龜

之責宜闡遐齡永貽仁

冨緝諧之歡親無嬿怨

既奉君子礼德汪翔家

矣粤十月廿七日癸酉
窆于長陵大堰之东乃
作铭曰昌宗盛族是钟
兹穆汉世杨袁吴朝顾
陆闾门仁善室家多福
遂诞英娥兰辉艳淑言
五

矣粤十月廿七日癸酉
窆於長陵大堰之東乃
作銘曰昌宗盛祓窆鍾
兹穆漢世楊袁吴朝顧
陸閭門仁善室家多福
遂誕英娥蘭輝艷淵言

归　帝门尅俪　皇孙
晨昏礼备箴谏道存奉
上崇敬接下喻温隣无
浊议邑有清论绮貌虚
腴妍姿晻暖溢媚纤腰
丰肌弱骨蕙苣初开莲

歸晨帝門尅儷皇孫

昏礼侑葳諫道存

上崇敬接下喻温鄰無

濁議邑有清論皀虛

腴妍姿晻暖溢媚繊腰

豐肌翁骨蕙苣初開蓮

荷始发为玩未央光华
讵歇明镜跏蹋锦衾候
忽翠帐凝尘朱檐留月
慨矣天长嗟乎地久婿
恸贤妻儿号懿母飞芬
一坠谁云臧否独有玄

荷始敤為玩未央光華
詎歇明鏡跏蹋錦衾僬
忽翠帳凝塵朱蓍畱月
慨矣天長嗟乎地久賀
慟賢妻兒号懿母飛芳
一墜誰云臧否獨有玄

猷循传不朽

魏故持節左將軍

平州刺史宜陽子

司馬使君墓誌銘

君諱晒字景和河

內溫人也晉武帝

司馬晒墓志铭
魏故持节左将军
平州刺史宜阳子
司马使君墓志铭
君讳晒字景和河
内温人也晋武帝

之八世孫淮南王

播之曾孫魏平北

將軍固州鎮大將

魚陽郡宜陽子興

之子先室先離宗

用神風魁崖揆悟

撫群之奇挺世之

華休榮弥著君有

賞以今爵弈世承

胤分乃祖歸國

二

佐事身奉高
遷中外朝絶
杨従敬請少
州驤騎牧被
車馬侍王朝
騎府郎主命
大上給簿為

将军长史带梁
郡太守在过有昈
略之称转授清河
内史此郡名重特
人举不幸遇疾

刺史非至行感時

持節左將軍平州

城朝廷追美詔贈

廿五日薨於河內

以正光元年七月

熟能若此以庚子
之年玄柸之月廿
六日丙申葬于本
乡温城西十五都
乡孝义之里刊石
志文而为辞曰

誌鄉鄉六之熟

文溫日年能

而孝丙之若

為義城申玄此

辞之西柸以

日里十葬之庚

刊五於月

石都本

君侯烈
烈玉
操金

声高
风愕
愕愕

徽荣
奄然
辞往
没

有余
馨镌
兹泉
石

用
铭
德
贞

魏故世宗宣武

皇帝第一贵嫔夫

人司马氏墓誌铭

夫人讳显姿河内

温人豫郡豫青四

宣武帝嫔司马显姿墓志铭
魏故 世宗宣武
皇帝第一贵嫔夫
人司马氏墓志铭
夫人讳显姿河内
温人豫郡豫青四

一七

绩　徒　之　三　州

於　琅　苗　女　刺

晋　邪　胄　也　史

代　貞　矣　其　烈

祖　王　曽　先　公

司　垂　祖　有　之

空　芳　司　晋　第

康王播休誉於恒

朔父烈公以才英

儁舉流清響於司

洛杖鉞南藩振雷

聲於郢豫夫人承

联華之妙氣育窈
窕之靈姿閑淑發
於髫年四德成於
笄歲至於婉娩織
紝早譽宗閨潔曰

贞专远闻天阁
帝钦其令问正
始初敕遣长秋纳
为贵华夫人攸归
遣世心能成百两之

禮潮服常清弗失
葛覃之訓虔心奉
后令江汜再興下
撫嬪御使螽螽重
作帝觀其無忌

禮食減重膳衣不

世宗昇遐情毀過

一貴嬪夫人自

志未幾遷命為第

之懷感其罔怨之

色帛方當母訓衆
媵班軌兩宮而仁
順無徵春秋卅正
光元秊十二月十
九日薨于金墉二

年岁次辛丑二月

巳亥朔廿二日庚

申倍葬景陵六宫

痛惜乃作神铭其

词曰

瑜生高嶺寶育洪
淵世隆道貴乃長
貞賢情陵玉潔志
辱水堅彰婉奇歲
顯淑笄季翔鳴邇

野聲聞上日尸鳩

在帷累須欲質靈

龜定祥長秋納吉

之子攸歸宜其

帝室作注天云雎

劳麾愠如彼關雎
哀如不悁心嚼眾
嬪嘻然斯順小星
重风螽蟴再訓既
明善始當保令終

张玄墓志铭
魏故南阳张府君墓
志君讳玄字黑女南
阳白水人也出自皇
帝之苗裔昔在中叶
作牧周殷爰及汉魏
司徒司空不因举烛

颂　馀　融　如

泉　风　形　何

宫　勒　归　不

　　铭　长　奄

　　玄　夜　谢

　　石　魄

　　寄　返　清

便自高明无假置水
故以清洁远祖和吏
部尚书并州刺史祖
其中坚将军新平太
守父荡寇将军蒲坂
令所谓华盖相晖荣

令所詔華盖相暉縈
守父温祖将軍蒲坂
具中坚将軍新平太
部尚書并州刺火祖
故以清潔遠祖和吏
便自高明无假置水

光照世君禀阴阳之
纯精含五行之秀气
雅性高奇识量冲远
解褐中书侍郎除南
阳太守严威既被其
犹草上加风民之悦

光照世君禀阴阳之

纯精含五行之秀气

雅性高奇识量冲远

解褐中书侍郎除南

阳太守严威既被其

犹草上加风民之悦

化若鱼之乐水方欲
羽翼天朝抓牙帝空
何图幽灵无简奸此
明哲春秋卅有二太
和十七年薨于蒲坂
城建中乡孝义里妻

化若鱼之乐水方欲
羽翼天朝抓牙帝室
何备幽灵无蘭殡此
名搭春秋卅有二太
和十七年薨于蒲坂
城建中乡孝义里妻

河北陈进寿女寿为
旦禄太守便是瑰宝
相映琼玉参差俱以
普泰元年岁次辛亥
十月丁酉朔一日丁
西葬于蒲坂城东原

河北陈进寿女寿为

臣禄太守便是璩宝

烱暎瑝玉参差俱以

普泰元年岁次辛亥

九月丁酉朔一日丁

酉葬于蒲坂城东原

之上君臨終清悟神
誚端明動言成軌泯
然遐世于時兆人同
悲退方悽長泣故刊
石傳光以作誦日
魑矣蘭胄茂乎芳幹

叶映霄衢根通海翰
休气贯岳荣光接汉
德与风翔泽从雨散
运谢星驰时流迅速
既凋桐枝复摧良木
三河奄曜坤城丧烛

叇映霄衢根通海翰

休氣貫岳榮光接漢

德与風翔澤従雨散

運謝桐枝馳時流迅速

既凋桐枝復摧良木

三河奄曜坤城丧燭

美人董氏墓志铭
美人姓董汧州恤宜县
人也祖佛子齐凉州刺
史敦仁博洽标誉乡闾
父后进俶傥英雄声驰
河浣美人体质闲华天

美人董氏墓誌銘
美人姓董汧州恤宜縣
人也祖佛子齊涼州刺
史敦仁博洽標譽鄉閭
父後進俶僮英雄聲馳
河浣美人體質閑華天

痛感毛群悲伤羽族
扃堂无晓坟字唯昏
成帲松户共寝泉门
追风永迈式铭幽传

痛感毛羣悲傷羽秩

扃堂无曉墳宇唯昏

成帲松户共窆泉門

追風永邁式銘幽傳

三八

之巧弹棋穷巾角之妙
妖容倾国冶笑千金庄
映池莲镜澄窗月态转
回眸之艳香飘曳裾之
风飒洒委迤吹花回雪
以开皇十七年二月感

之巧彈棊窮巾角之妙

妖容傾國冶咲千金莊

映池蓮鏡澄窓月態轉

迴眸之艷香飄曳裾之

風颯灑委迤吹花迴雪

以開皇十七年二月感

情婉嬿恭以接上顺以
承亲含华吐艳龙章凤
采砌炳瑾瑜庭芳兰蕙
既而来仪鲁殿出事梁
台摇环珮于芳林炫绮
缋于春景投壶工鹤飞

情婉嬿恭以接上顺以

承亲含华吐艳龙章凤

采砌炳瑾瑜连芳兰蕙

既而来仪鲁殿出事梁

台摇环珮扵芳林炫绮

缋扵春景投壶工鹤飞

摧芳上年以其年十月
十二日葬于龍首原舊
幽夜茫茫荒隴堙故
愛珍重泉沉餘嬌於玄
遂惟鐙設而神見空想
文成之術弦管奏而泉

摧芳上年以其年十月
十二日葬于龙首原寂
寂幽夜茫茫荒陇塵故
发于重泉沉余娇于玄
隧帷镫设而神见空想
文成之术弦管奏而泉

四一

疾至七月十四日戊子
终于仁寿宫山第呑秋
一十有九农皇上药竟
无救于奏医老君灵瞧
徒有望于山士怨此瑶
华忽焉凋悴伤滋桂蕊

華徒無一終疾
忽有救十于至
焉於於有仁七
凋望奏九壽月
悴於醫農宮十
傷山老皇山四
茲士君上第日
桂怨靈藥春戊
蕊此瑶竟秋子

溃弥念姑舒之魂触感
兴悲乃为铭曰
高唐独绝阳台可怜花
耀芳囷霞绮遥天波惊
洛浦芝茂琼田嗟乎颓
日还随凌川比翼孤栖

溃弥念姑舒之魂觸感
興悲乃為銘曰
高唐獨絕陽臺可怜花
耀芳囷霞綺遙天波驚
洛浦芝茂瓊田嗟乎頹
日還隨浚川比翼孤栖

同心双寝风卷愁幕冰
寒泪枕悠悠长暝杳杳
无春落鬓摧樯故黛凝
尘昔新悲故今故悲新
余心留想有念无人去
岁花台临欢陪践今兹

同心双寝风卷愁幕冰
寒泪枕悠悠长暝杳杳
无春落鬓摧樯故黛凝
尘昔新悲故今故悲新
余心留想有念无人去
岁花台临欢陪践今兹

秋夜思人潜法游神真
宅归骨玄房依泉路
萧萧白杨坟孤山静松
疏月凉瘗兹玉匣传此
余芳
惟开皇十七年岁次丁

秋夜思人潜法迁神真
宅归骨玄房依泉路松
萧萧白杨坟孤山静松
疏月凉瘗兹玉匣传此
餘芳　開皇十七年歲次丁

巳十月甲辰朔十二日乙卯上柱國益州總管蜀王製

苏慈墓志铭
大隋使持节大将军工
兵二部尚书司农太府
卿太子左右卫率右庶
子洪吉江虔饶袁抚七
州诸军事洪州总管安
平安公故苏使君之基

大隋使持節大將軍工
兵二部尚書司農太府
卿太子左右衛率右庶
子洪吉江虔饒袁撫七
州諸軍事洪州總管安
平安公故蘇使君之墓

誌銘

公讳慈字孝慈其先扶

風人也九曲靈長河流

出積石之下十城側厚

玉英產崐崙之上故地

稱陸海之奧山謂近天

之高秀異降生歧嶷継
體祖樹魏仁魏黑城鎮主
父武西魏驃騎大將軍
開府儀同三司兗雲公
州刺史平遙郡開國公
贈綏銀延三州刺史時

之高秀異降生歧嶷継
体祖樹仁魏黑城鎮主
父武西魏驃騎大將軍
开府仪同三司兗云二
州刺史平遥郡开国公
赠绥银延三州刺史时

魏氏泰赵将分东西竞
峙公王父显考立事建
功庇大造于生民奖元
勋于王室福延后嗣以
至于公公承亲之道孜
孜先色奉主之义謇謇

魏氏泰趙將分東西競
峙公王父顯孝立事建
功庶大造於生民將元
勳於王室福延後嗣孜
至於公公承親之道孜
孜先色奉王之義謇謇

忘私寬仁篤行之風彰
於弱操成務理物之志
表於壯年後魏初起家
右侍中土三年加曠野
將軍周明革運授中侍
上土天和二年授右侍

忘私寬仁篤行之風彰
于弱操成务理物之志
表于壮年后魏初起家
右侍中土三年加旷野
将军周明革运授中侍
上土天和二年授右侍

五一

上土四年授都督充使
聘齐五年治大都督领
前侍兵六年授正大都
督仍领前侍兵公久劳
禁卫频掌亲兵慕典君
之慎密似秅候之纯孝

之慎禁替前聘上
　衛仍侍齊士
慎衛領兵五四
密頻　六年年
似掌前年治授
秅親侍授大都
候兵兵正都督
之慕公大替充
纯典久都領使
孝君勞替元
　　大領使
　　都

其年重出聘齊受天子
之命問諸侯之俗延譽
而出周境陳詩而察齊
風還授宣納上王言
近納帝命收宣咫尺當
宸之尊渙汗如綸之重

七年授左勋卫都上士
建德元年授夏官府都
上士治中义都上士九
府分职六官联事公週
历兼治庶绩成举四年
授持节车骑大将军仪

七年授左勋卫都上士

建德元年授夏官府都

上士治中义都上士九

府分职六官联事公遍

历兼治庶绩咸举四年

授持节车骑大将军仪

同三司大都督領骨附
禁兵台司之儀功髙東
漢車騎之將名馳朔漠
其年改領左侍伯禁兵
五年周武帝治兵關隴
問罪漳鄴發西山制膝

之众挫东嬴乞活之军
一鼓而穷巢穴三驱而
解罗纲公潜橐神算内
沃皇心綦帷幄之谋董
权劲之卒欲渡河北汉
光与邓禹计同将涉江

之衆挫東嬴乞活之軍
一鼓而窮巢穴三駈而
衔羅綱公潛橐神算丙
汲皇心綦帷幄之謀董
榷劲之卒欲渡河北漢
光與鄧禹計同將涉江

南晉武共張華意合及
偽徒平殄齊相高阿那
肱已下朝士數百人公
受治慰納并率所領影
援高隆之兵還授開府
儀同大將軍封瀛州文

南晉武共張華意合及
偽徒平殄齊相高阿那
肱已下朝士數百人公
受治慰納并率所領影
援高隆之兵還授開府
儀同大將軍封瀛州文

安县开国公邑一千五
百户开幕府而署贤垂
徽章而发号峻田井之
赋展年服之容宣政元
年授前侍伯中大夫其
年授前侍伯中大夫其

安縣開國公邑一千五

百戶開幕府而署賢垂

徽章而發號峻田井之

賦展車服之容宣政元

年授前侍伯中大夫其

年授右侍伯中大夫其

年周宣帝授右少司衛
中大夫大象元年授司
衛上大夫二年周靖授
工部中大夫開皇元年
詔授太府卿其年改封
澤州安平郡開國公尋

年周宣帝授右少司卫
中大夫大象元年授司
卫上大夫二年周靖授
工部中大夫开皇元年
诏授太府卿其年改封
泽州安平郡开国公寻

五九

转司农卿逢舜日之光
华睹汉官之克复国渊
天府栗衍泉流自非物
望时材何以当斯重寄
二年诏授兵部尚书
其年兼授太子右卫率

其　二　望　天　華　轉
年　年　時　府　暗　司
焦　詔　材　粟　漢　農
授　授　何　衍　官　卿
太　兵　以　泉　之　逢
子　部　當　流　克　舜
右　尚　斯　自　復　日
衛　書　重　非　國　之
率　　　寄　物　淵　光

四年 诏知漕渠总副
监事七年兼右庶子寻
改授太子左卫率喉唇
治本元凯枢端领袖宫
僚股肱储卫八年判工
部尚书其年又判民部

部尚書其年又判民部

僚股肱儲衛八年判工

治本元凱樞端領袖宮

改授太子左衛率喉唇

監事七年兼右庶子尋

四年諮知漕渠揔副

刑部尚书事十二年授
工部尚书其年授大将
军卫率封如故十八年
以君王官积岁承明倦
谒出内之宜刺举金允
授浙州诸军事浙州刺

荆部尚書事十二年授

工部尚書其年授大將

軍衛率封如故十八年

以君王官積歲承明倦

謁出内之宜刺舉金允

授浙州諸軍事浙州刺

史大將軍封如故政平
訟理威申澤被仁壽元
年遷授使持節總管洪
吉江虔饒袁撫七州諸
軍事洪州刺史行清明
之化播信順之規吏畏

史大將軍封如故政平

訟理威申澤被仁壽元

年遷授使持節總管洪

吉江虔饒袁撫七州諸

軍事洪州刺史行清明

之化播信順之規吏畏

之如神明民归之若江
海时桂部侵扰友川拥
据诏授公交州道行
军总管方弘九伐遽絷
千里遘疾薨于州治春
秋六十有四粤以三年

秋六十有四粤以三年

千里遘疾薨于州治春

軍總管方弘九伐遽絷

擾詔授公交州道行

海時桂部侵擾友川擁

之如神明民歸之若江

歲次癸亥三月癸卯朔

七日己酉歸葬于同州

連茍縣崇德鄉樂里

之山謚曰安公禮也公

蓮芗縣崇德鄉樂邑里

之山謚曰安公禮也公

樹德為基立言成訓揚

清以激濁行古而居今

韬难测之资蕴莫窥之
量存善无隙殁爱不忘
可谓具美君子矣先远
协吉厚夜戒期祖奠迎
晨徂芳送节茫茫原野
前后相悲冉冉春冬荣

韬難測之資蘊莫窺之

量存善無際殁愛不忘

可謂具美君子矣先遠

協吉厚夜戒期祖奠迎

晨徂芳送節茫茫原野

前後相悲冉冉春冬榮

枯遰及世子會昌等終

身茹酷畢世銜哀靜

樹於寒泉託沉銘於幽

石文曰

岳峻基厚流清源潔動

静無滯方圓有折舉直

枯遰及世子会昌等终
身茹酷毕世衔哀感静
树于寒泉讬沉铭于幽
石文曰
岳峻基厚流清源洁动
静无滞方圆有折举直

六七

平心连从掉舌独悲魏
禅终存汉节骏发克昌
申甫贞祥作镇忧国隼
鹰扬迁都尊主蛇铺
龙骧诞厥令胤传兹义
方一毛五色一日千里

平心連從掉舌獨悲魏
禪終存漢節駿發克昌
申甫貞祥作鎮憂國隼
集鷹揚遷都尊主蛇輔
龍驤誕厥令胤傳茲義
方一毛五色一日千里

堤封絶際波瀾莫浹天
經至極人倫終始優學
登朝飛英擅美鈎陳奕
奕陛卫森森戎章重縮
侯服再厩端儲率校掌
庚司金五曹遍歷二部

堤封際波瀾莫埃天
經至極人倫終始優學
登朝飛英擅美鈎陳奕
弈陛衛森森戎章重縮
侯服舞廄端儲率校掌
庚司金五曹遍歷三部

频临沿洛诉江风驰雨
布去叹其早米歌其暮
除恶伐林求贤开路二
岭行涉五溪将渡阅世
俄尽观生易终泛舟川
逝推毂途穷松阡暗日

頻臨泝洛泝沂江風馳雨

布去歎其早來歌其暮二

除惡伐林求賢開路二

嶺行涉五溪將渡閱世

俄盡觀生易終汎舟川

逝推毂途窮松阡暗日

柳驾摇风郇戈楚鼎盛
跡元切

大隋故朝請大夫夷陵郡太守太僕
卿元公之墓誌銘

君諱□字□智河南洛陽人魏昭成
皇帝之後也軒丘肇其得姓卜洛啟
其興王道盛中原業光四表其後國
華民譽琼萼瑤枝源派流分奮乎百
世具諸史冊可略言焉六世祖遵假

太僕卿元公之墓誌銘
大隋故朝請大夫夷陵郡太守太僕
卿元公之墓誌銘
君諱□字□智河南洛陽人魏昭成
里帝之后也軒丘肇其得姓卜洛啟
其興王道盛中原業光四表其后國
華民譽琼萼瑤枝源派流分奮乎百
世具諸史冊可略言焉六世祖遵假

節侍中撫軍大將軍尚書左僕射冀
青兖豫徐州諸軍事冀州牧常山王
高祖素假節征西大將軍內都大官
常山康王曾祖忠使持節散騎常侍
鎮西大將軍相太二州刺史侍中尚
書左僕射城陽宣王祖晃使持節散
騎常侍都督徐州諸軍事平東將軍

徐州刺史宗正卿父冣使持节侍中
骠骑大将军开府仪同三司尚书左
仆射华敷南秦并幽晋六州诸军事
六州刺史司徒公乐平慎王维君幼
挺奇资早令誉识镇表于观虎风
流见于乘羊落落高标排青松而独
筍亭亭峻节映缘竹而俱贞吐纳美

徐州刺史宗正卿父冣使持节侍中

骠骑大将军开府仪同三司尚书左

仆射华敷南秦并幽晋六州诸军事

六州刺史司徒公乐平慎王维君幼

挺奇资早令誉识镇表于观虎风

流见于乘羊落落高标排青松而独

筍亭亭峻节映缘竹而俱贞吐纳美

风规雍容善辞令通人仰其好仁僚
友称其孝友于是声誉流洽孟晋迫
群闱保定四年诏耀为左给事中坐
禁内清切王事便繁许史之亲乃膺
斯授金张之宠方降此荣陈力效官
独高前代天和四年迁为给事上士
贵游子弟实符束皙之辞名士俊才

風規雍容善辭令通人仰其好仁僚
迄稱其孝友於是聲譽流洽孟晉迫
群闈保定四季詔擢爲左給事中坐
禁內清切王事便繁許史之親乃齊
斯授金張之寵方降此榮陳力効官
獨高前代天和四季遷爲給事上狂
貴遊子弟實符束指之辭名士俊才

不愸苟绰之记望袁准而高视顾苏
林而载驰建德元年人为主寝上士
粤自居中迁于内寝自非不言如子
夏至慎若嗣宗岂能淑慎于否臧无
言于温木三年二月转为掌式中士
君清修疾恶正色谠言簪笔自肃于
权豪霜简不吐于强御故已声齐乳

不愸苟綽之記望袁准而高視顧蘇
林而載馳建德元秊入爲主寢上士
粤自居中遷于內寢自非不言如子
夏至慎若嗣宗豈能淵慎於否臧無
言於溫木三年二月轉爲掌式中士
君清循疾惡正色讜言簪筆自肅而於
榷豪霜簡不吐於強衞故巳聲齊乳

虎号拟苍鹰官得其人斯之谓矣五
年四月以君婵正干职迁为司御上
士时三方鼎足务在并兼既物色贤
人且资须良马五临三令未易其人
宣政元年以军功封豫州之建宁县
男邑二百户其年八月又录晋阳之
役加使持节仪同大将军大象二年

虎号拟蒼鷹官得其人斯之謂矣五
牟四月以君婵正辝職迁為司御上
士時三方鼎足務在并兼既物色賢
人且資須良馬五監三令未易其人
宣政元牟以軍功封豫州之建寧縣
男邑二百户其年八月又録晉陽之
俟加使持節儀同大將軍大象二年

义仍旧封进爵为子拥兹绛节拟上
将之仪苴以白茅开建国之社寻迁
少驾部下大夫昔金日以谨养致
肥武帝摧之中监百里俟以时使不
暴穆公授以上卿望古俦今放兹为
美开皇元年出为益州武康郡太守
公导之以德齐之以礼田余滞穗路

义仍旧封进爵为子拥兹绛节拟上
将之仪苴以白茅开建国之社寻迁
少驾部下大夫昔金日以谨养致
肥武帝摧之中监百里俟以时使不
暴穆公授以上卿望古俦今於兹为
美开皇元年出为益州武康郡太守
公导之以德齐之以礼田余滞穗路

有遺金又進爵為伯轉儀同三司從

有遺金又進爵為伯轉儀同三司从
格例也乘彼躬珪輝煥五等服兹兖
冕照映三台九年授使持節扶州诸
軍事扶州刺史十六年改授渝州诸
軍事渝州刺史公頻刺二州申威千
里抑強而惠鰥寡舉善而矜不能猾
吏无所窜其情姦盗不能匿其迹

七九

史无所窜其
里抑強而惠
半李渝州刺
軍事扶州诸
冕照映三台
焰例也乘彼
有遺金又進爵為伯轉儀同三司從
情姦次又些匿其迹
鰥寡舉善而矜不能猾
史公頻刺二州申威千
州刺史十六年改授渝州诸
九年授使持節扶州诸
躬珪輝煥五等服兹兖

聖士纂承洪绪厘改刺州选任能官
更授夷陵太守公肇膺嘉举弥励清
勤巴祗暗居不 官烛王閟独坐不
发私书由是征入为太仆卿朝请大
夫如故时达遷令式赞弓矢总驹骏
之监长统昆之令承駔骏加锐于
军容牺牲备腯于 紫望方当控兹

聖士纂承洪緒釐改刺州選任能官

更授夷陵太守公肇膺嘉舉弥勵清

勤巴祗暗居不官燭王閟獨坐不

發私書由是徵入為太僕卿朝請大

夫如故特連遷令式賛弓矢緫駒驗

之監長統昆之令丞駔駿加銳於

軍容犧牲備腯於紫望方當控兹

八駿御彼六龍登柏梁而賦詩出上
林而奉璧而晦明之疾既湊膏肓之
豎先覬大業九年晨從遼碣月
月遘疾云亡薨于懷遠之鎮春秋六
十有四噭呼哀哉以逝十一年太歲
乙亥八月辛酉朔廿四日
大興縣　鄉　里禮也維公器

局疏通神情秀上虚心以待物直己
以明义不吐不茹正色正言而刺有
汲黯之风 争见王陵之节既而出
宰牧守入作卿士奸吏慑其擿伏朝
彦挹其能官重以知止知足维清维
慎家余海陵之粟既自足于余梁室
传夏后之璜差无乏于珍玩至于殒

局疏通神情秀上虚心以待物直
己以明义不吐不茹正色正言面刺有
汲黯之风争见王陵之节既而出
宰牧守入作卿士奸吏知其擿伏
亦挹其能官重以知止知足维清
惧家余海陵之粟既自足于余梁室
传夏后之璜差无乏于珍玩至于殒

钱月给必均之於下吏禄俸岁受皆
散之於亲知斯乃公孙弘之高风宴
平仲之清规矣仁乎不懋鸣呼惜哉
今龟筴协从房肠行掩式镌玄石用
作铭云
岩岩其趾浩浩其源极天比峻浴日
同奔凤生凤穴龙陟龙门焕烂珪壁

郁馥兰荪爱启常山乃建王爵振振
趾定辩辫跗萼执法南宫建旗东岳
兖黻委他蝉珥照灼太仆瑶枝人之
表仪六德孔备百行无亏丘陵难越
墙仞莫窥仁为已任清畏人知执法
主寝牧州典郡謇謇谠言洋洋淑问
虎去雉驯风和雨顺政号廉平民称

郁馥兰荪爱启常山迺建王爵振振
趾定辩辫跗萼执法南宫建旗东岳
兖黻委他蝉珥照灼太仆瑶枝人之
表仪六德孔备百行无亏丘陵难越
墙仞莫窥仁为已任清畏人窥执法
主寝牧州典郡謇謇谠言洋洋洌问
虎去雉驯风和雨顺政号廉平民称

惠训灵旗东指巡海棱威乘謷作仆
方效乘机忽悲撒瑟俄惊复綏龟谋
空袭鱼跃虚归飘繇反葬眇冥阳魄
永怆君蒿长悲奄歼盖偃低松炉攒
拱柏茂德洪名永宣金石

元公夫人姬氏墓志铭

大隋故太仆卿夫人姬氏之志
夫人姓姬□□也图开赤雀文
德畅于三分瑞跃白鱼武宣
于五伐大封四十维城于是克
昌长享七百本枝以之蕃衍蝉
连史策可略而言曾祖懿魏使
持节骠骑大将军东郡□公祖

誄隋故太僕卿夫人姫氏之誌
夫人姓姬也圖開赤雀文
德暢於三分瑞躍白魚武功宣
於五伐犬封四十維城於是克
嘗長享七百本枝以之蕃衍蟬
連史策可略而言曾祖懿魏使
持節驃騎大將軍東郡公祖

亮魏使持節大將軍開府儀同

三司燕州諸軍事燕州刺史東

郡敬公父肇周使持節侍中驃

騎大將軍開府儀同三司光祿

大夫東泰州諸軍事東泰州刺

史勳晉絳建四州諸軍事勳州

総管神水郡開國公

亮魏使持节大将军开府仪同
三司燕州诸军事燕州刺史东
郡敬公父肇周使持节侍中骠
骑大将军开府仪同三司光禄
大夫东泰州诸军事东泰州刺
史勋晋绛建四州诸军事勋州
总管神水郡开国公　夫人幼

挺聪慧早标婉淑瑶资外照蕙
姓内芳既闲习于诗书且留连
于笔研马家高行终志于袁
门曹氏淑姿且悦己于荀氏年
十有八归于元氏焉太仆弱冠
天和四年六月册拜建宁国夫
人褕狄委他光膺典策衡珮昭

挺聪慧早标婉淑瑶资外照蕙

姓内芳既闲习于诗书且留连

于笔研马家高行终降志于袁

门曹氏淑姿且悦己焉荀氏年

才有八归于元氏焉太仆弱冠

天和四年六月册拜建宁国夫

人狄委他光膺典策衡珮昭

晰肅拜朝榮於是輔佐以審官
自防以典禮送迎未嘗逾閾保
傅然後下堂既登朝盛播名德
夫人亦虔恭内職憂在進賢穆
琴瑟之和展如賓之敬而五福
先亏六氣多爽青要素序奄摇
洛于濃華玉露金風竟摧殘於

兰蕙建德六年六月九日遭疾
云亡时年廿有九鸣呼哀哉以
今大业十一年太岁乙亥八月
辛酉朔廿四日甲申合葬于大
兴县□□乡之里礼也昔三春
之俱秀独掩翠而先诀今百年
而偕谢始同归于共穴袭金镂

兰蕙建德六年六月九日遭疾
云亡时年廿有九鸣呼哀哉以
今大业十一年太岁乙亥八月
辛酉朔廿四日甲申合葬于大
兴县□□乡之里礼也昔三春
之俱秀独掩翠而先诀今百年
而偕谢始同归于共穴袭金镂

而長埋銅窗而永閉鳴呼痛
矣乃作銘云
帝譽肇祖君稷分枝上觀星象
下相土宜業隆在鎬仁盛遷歧
三讓至德九錫光施□□驃騎
誠烈早飛聲問擁茲絳節大啟
東郡開府堂堂忘情喜愠神水

而長埋銅窗而永開鳴呼痛
矣乃作銘云
帝譽肇祖君稷分枝上觀景象
下相土宜業隆在鎬仁盛遷岐
三讓至德九錫光施擁茲
誠烈早飛聲問擁茲絳節大
東郡開府堂堂忘情憙愠神水

恂恂劬劳惠训□□有淑其德
言容不回星光束楚春芳摽梅
六珈照日百两惊雷凤飞金帐
龙翔玉台□□典册才临瑟琴
方睦犹垂翠帐忽辞化屋楎椸
留挂巾医余馥志祖旦庄神伤
昼哭昔日体齐早别春闺今兹

恂恂劬劳惠训□□有淑其德
言容不回星光束楚春芳摽梅
六珈照日百两惊雷凤飞金帐
龙翔玉台□□典册才临瑟琴
方睦犹垂翠帐忽辞化屋楎椸
留挂巾医余馥志祖旦庄神伤
昼哭昔日体齐早别春闺今兹

合坒還共塵泥雙鳬暫隻雨劒

終齊千秋萬歲永誌貞妻終

图书在版编目（ＣＩＰ）数据

历代墓志铭. 下 / 刘开玺编著. —— 哈尔滨 ：黑龙
江美术出版社，2023.2
（中国历代名碑名帖原碑帖系列）
ISBN 978-7-5593-9055-4

Ⅰ．①历… Ⅱ．①刘… Ⅲ．①碑帖-中国-古代
Ⅳ．①J292.2

中国国家版本馆CIP数据核字(2023)第001738号

中国历代名碑名帖原碑帖系列——历代墓志铭 下

ZHONGGUO LIDAI MINGBEI MINGTIE YUAN BEITIE XILIE —— LIDAI MUZHIMING XIA

出 品 人：于　丹

编　　著：刘开玺

责任编辑：王宏超

装帧设计：李　莹　于　游

出版发行：黑龙江美术出版社

地　　址：哈尔滨市道里区安定街225号

邮　　编：150016

发行电话：（0451）84270514

经　　销：全国新华书店

印　　刷：哈尔滨午阳印刷有限公司

开　　本：720mm×1020mm　1 / 8

印　　张：12

字　　数：98千

版　　次：2023年2月第1版

印　　次：2023年2月第1次印刷

书　　号：ISBN 978-7-5593-9055-4

定　　价：36.00元

本书如发现印装质量问题，请直接与印刷厂联系调换。